主 编 刘 铮

项目策划：蝴蝶效应摄影艺术机构

学术顾问：栗宪庭、田霏宇、李振华、董冰峰、于　渺、阮义忠
　　　　　殷德俭、毛卫东、杨小彦、段煜婷、顾　铮、那日松
　　　　　李　媚、鲍利辉、晋永权、李　楠、朱　炯

项目统筹：张蔓蔓

设　　计：刘　宝

中国当代摄影图录

主编 / 刘铮

# CHEN RONGHUI 陈荣辉

浙江摄影出版社

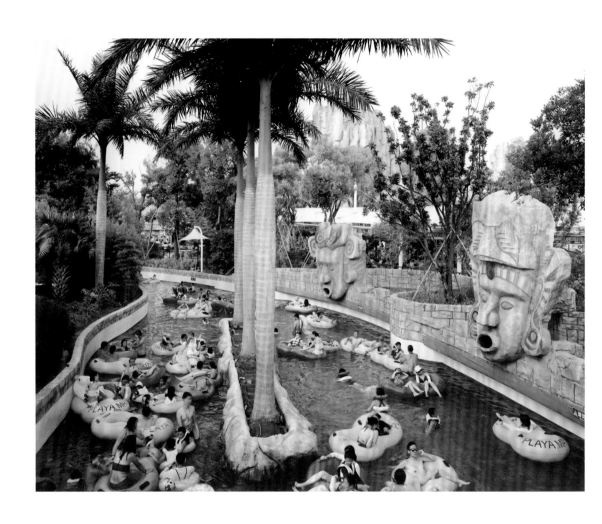

《脱缰的世界》系列，2005

# 目　录

# 面对未来的气度

文 / 赵刚

　　陈荣辉供职于新闻单位，近年崭露头角。对于一位二十多岁的摄影师来说，我以为，相比他已经得了什么奖、得过多少奖更为重要的是，这位年轻人现在正在想什么、做什么。

　　这组《脱缰的世界》将陈荣辉近期的思考展现在我们面前。

　　这些大画幅彩色照片细致地描绘了江浙一带的若干个主题公园。主题公园在中国，是现代化进程和后现代主义思潮的融合，仿佛现实世界的哈哈镜。

　　中国的主题公园伴随着三十年的城市化进程：从第一代以机械游乐为主的游乐场，到集旅游休闲、住宿购物和地产开发于一体的旅游综合体，再到以迪士尼为代表的国际连锁主题公园，不同的历史语境影响着主题公园的功能选择，主题公园的发展也改变着城市空间的话语表达方式。

　　这些主题公园不仅是休闲场所，还是社会欲望的物理表达。一个个主题公园，开门迎客的，抑或是在建的，几乎就是当今崇尚消费和享乐的疯狂世界的微缩版，折射出这个已经在欲望中"脱缰的世界"。正如当代著名文化研究学者迈克·费瑟斯通（Mike Featherstone）所说，"主题公园为有序的失序提供了场所：它们的陈列展示中集合了各种狂欢传统的要素，荟萃了种种异域风光与铺张景观的影像和仿真。"

　　陈荣辉此前一些受到好评的新闻摄影作品，始终保持着对中国城市化进程中各种变化的关注。与中国突飞猛进的城市化呈现出一种若即若离关系的主题公园，顺理成章地成为他的兴趣点。有意思的是，这一次陈荣辉舍弃了快捷便利的数码相机，以及在作品《石化江南》中使用过的中画幅相机，毅然选择了笨重累赘、操作缓慢而烦琐的大画幅相机。

　　摄影记者出身的摄影师往往钟情于"不寻常"的故事和瞬间。

　　长期的职业实践与思维定式，使他们在选择拍摄题材时，更容易下意识地选择"不同寻常"的人和事，结果落入"依靠冲突和戏剧化叙事"的窠臼；而在视觉语言上，他们将亨利·卡蒂埃 – 布列松的"决定性瞬间"理论奉为金科玉律，以至于一旦放弃了"瞬间"这一招数，便不会拍照了。

　　"我这次拍摄采用了和以前不同的工作方式，采用了一台林哈夫 4 英寸 × 5 英寸的大画幅相机，对眼前场景的审视、画面的构成、光线的取舍、时机的等待，这些都让我慢下来。我尝试在拍摄中，尽量寻求那些平常景观中的不寻常之处，然后通过大画幅特有的细致描绘能力来展现主题公园这个脱缰世界，来展现我对这个时代的观察和思考。"

　　在陈荣辉的自述中，我们看到了他的思考，"大画幅 + 彩色"的视觉体系与国际当代摄影的潮流神气暗合。

　　在当代摄影中，"观众参与解读"已经成为影像诠释与传播中重要的一环。摄影家往往不像从前那样站到前台，直截了当地向观众表述自己的观点，而是退后一步，通过在影像中设置各种"思考的入口"，来引导观众阅读照片。这样一来，影像变得更有厚度，更为耐读，

摄影家的意图也更容易被观众接受，传播因此变得更为有效。

　　大画幅相机和大尺寸彩色作品，自然而然地赋予影像栩栩如生的特质——极高的清晰度、细腻的色彩、丰富的层次、触手可及的质感，使观看者仿佛身临其境。假如使用中小型相机，照片放大到一定尺寸，就会出现细节的严重缺失，粗糙的颗粒和污浊的色彩很容易对观看者形成干扰，照片随之变成了观看者面前一堵半透明的障碍之墙。而站在大画幅相机制造的逼真的影像面前，照片是"透明"的；面对细致入微的刻画，观众不再是一瞥而过地"看"照片，而是可以按照自己的方式和兴趣"读"照片。这样一来，摄影家希冀的将照片作为"思考的入口"，让观众参与解读的目的便有望实现了。

　　正因为看到这一点，20世纪60年代末和70年代，美国、德国等摄影发达国家的不少摄影家纷纷弃135相机和黑白胶卷而去，转投大画幅门下，并开启了彩色摄影的新时代。

　　例如美国著名摄影家、"新地形学"的代表人物之一斯蒂芬·肖尔（Stephen Shore），在使用巴掌大的禄莱35毫米相机完成《美国表面》（American Surfaces）之后，转而使用大画幅相机，最后用8英寸×10英寸彩色负片写就了经典画册《不平凡之地》（Uncommon Places）。在描述自己的这种转变时，肖尔说："那是一种深思熟虑的观察，是我与大画幅相机及三脚架一起完成的观察。"

　　美国著名摄影理论家约翰·萨考夫斯基（John Szarkowski）曾经说过："或许值得说一下这个显而易见的道理，照相机是我们了解摄影的关键。"摄影家的视觉体系，特别是选用的摄影器材和摄影技术，既是获取影像、传播影像的手段，也是艺术思想和价值观的体现。

　　对于陈荣辉而言，放弃一种驾轻就熟的摄影方式，重新挑战自己，需要很大的勇气。从135数码相机到大画幅相机，绝不仅仅是画幅大小的变化，这是视野和气度的跨越。

*本文为2015年浙江省新峰计划展览《脱缰的世界》而作*

《石化中国》系列
2005—2008

　　中国的东南部，是中国经济最发达的地区之一，这里也是中国石油化工聚集的地方。与生活区只有百米距离的化工厂随处可见，城市的周围都是石油化工企业，各种癌症村涌现。数千年以来的农耕、捕鱼生活已经消逝，石油化工企业的影响在蔓延。

<div align="right">——陈荣辉</div>

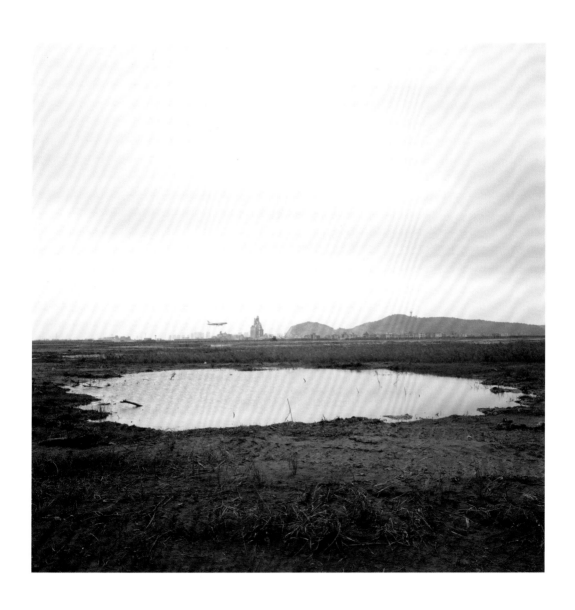

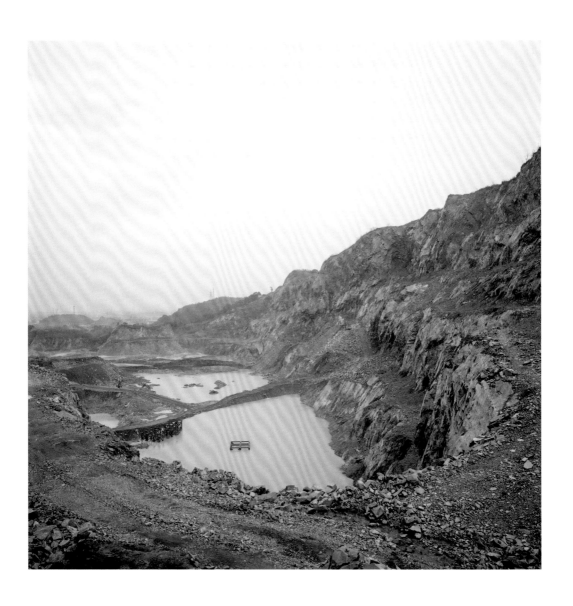

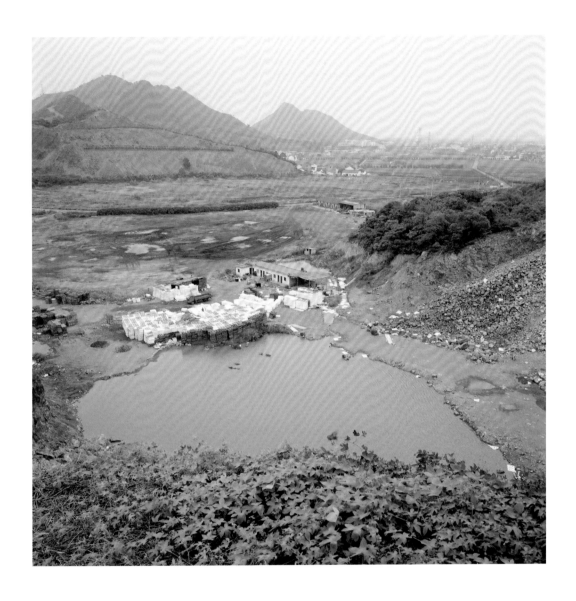

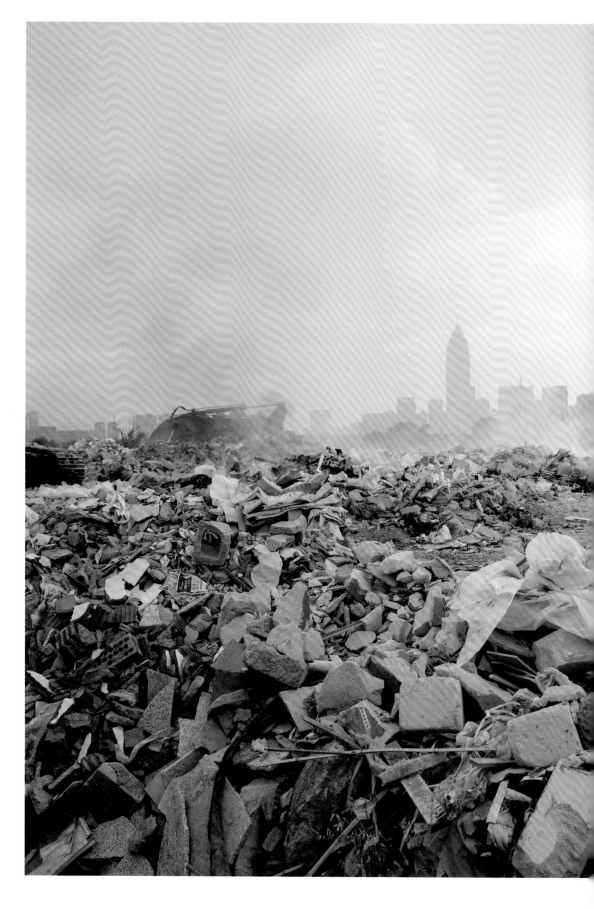

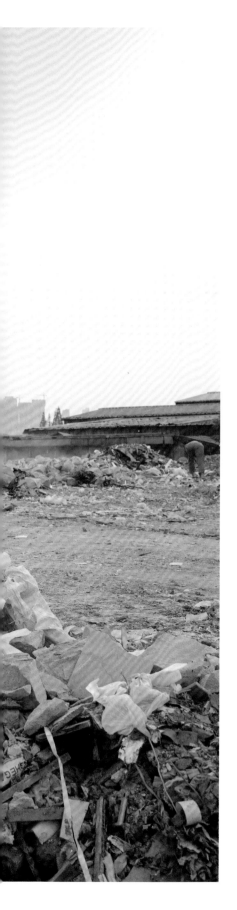

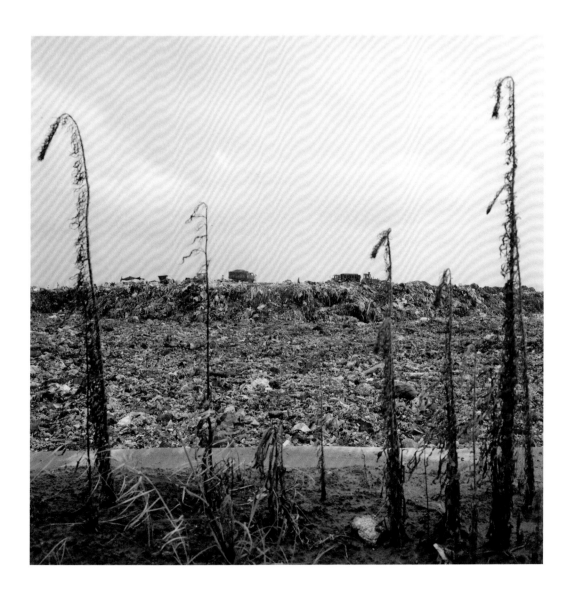

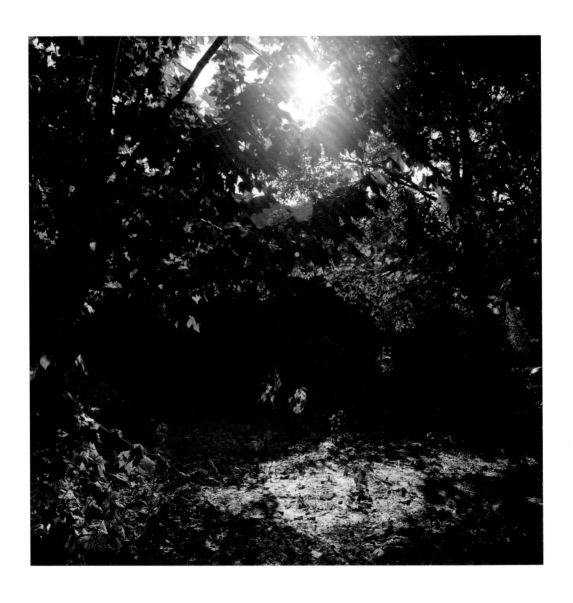

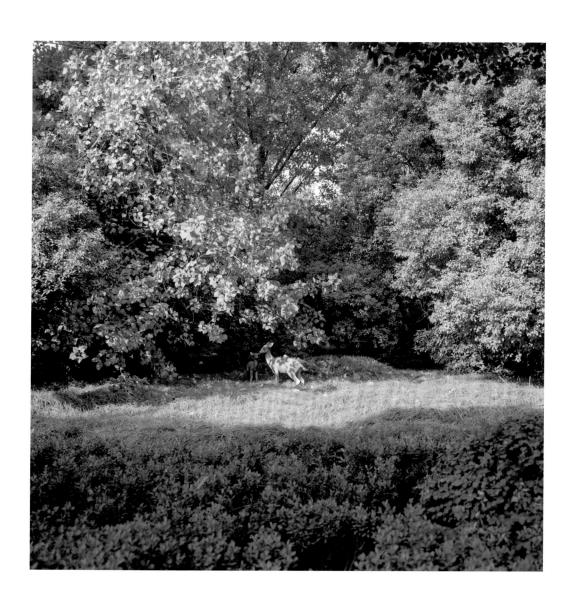

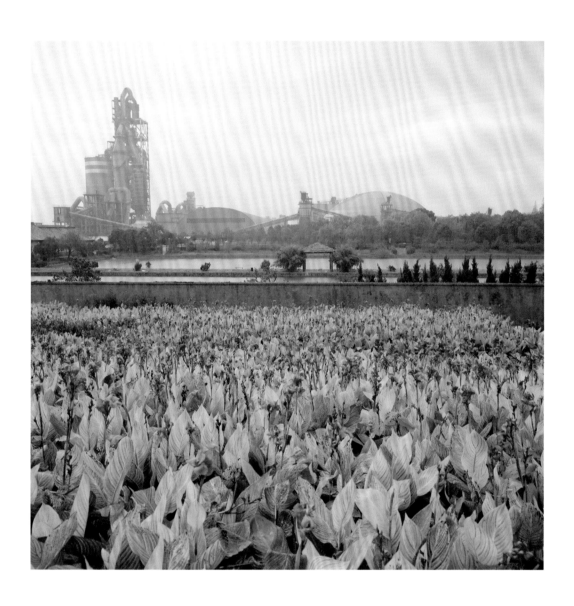

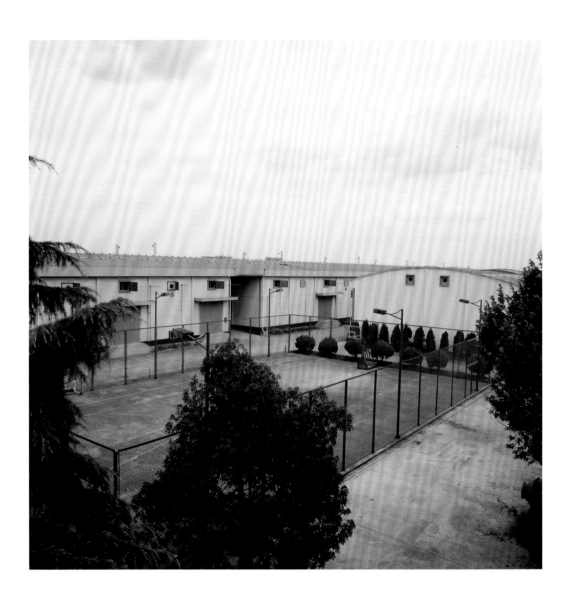

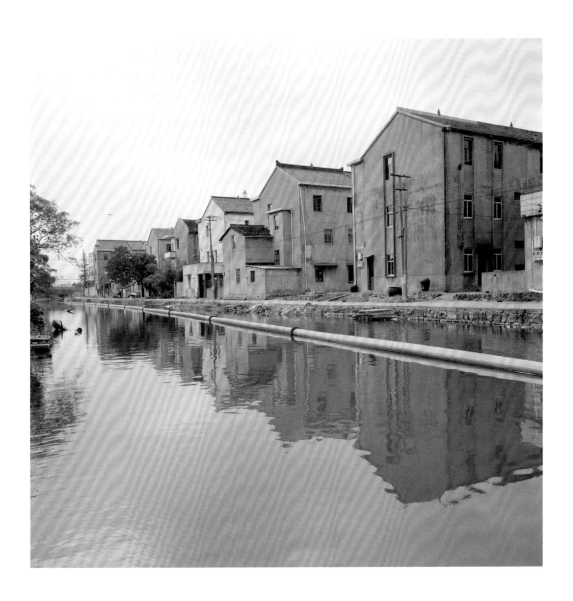

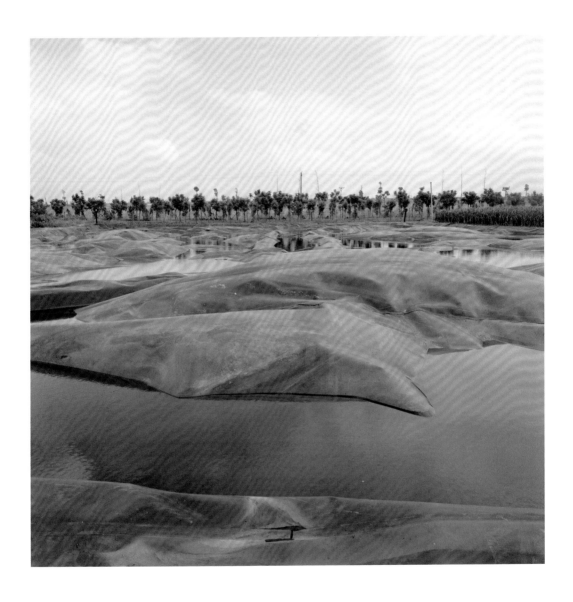

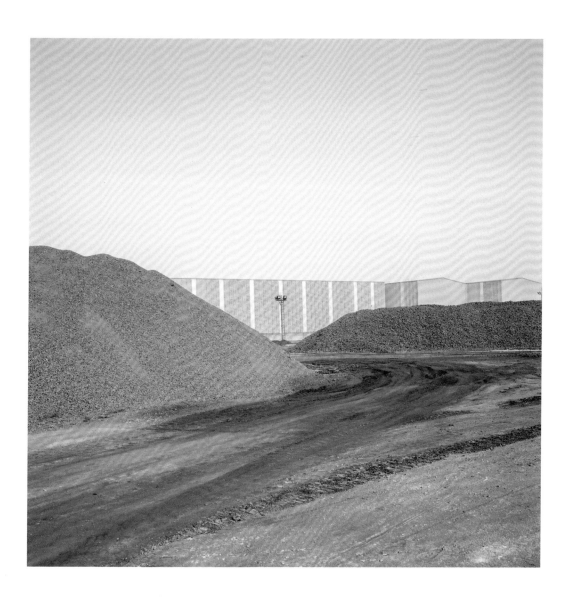

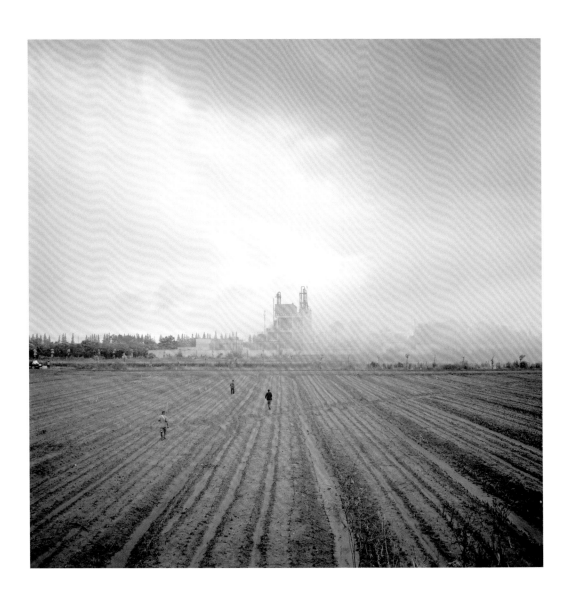

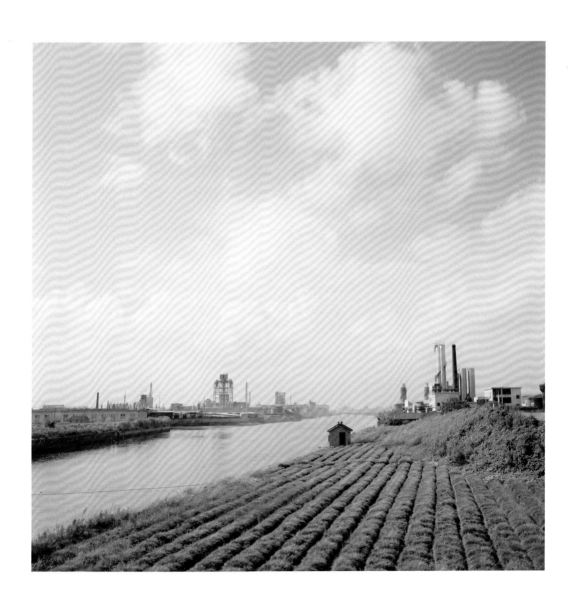

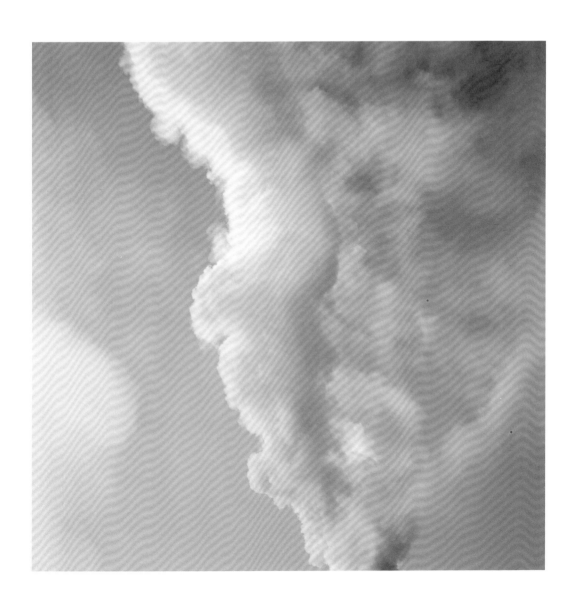

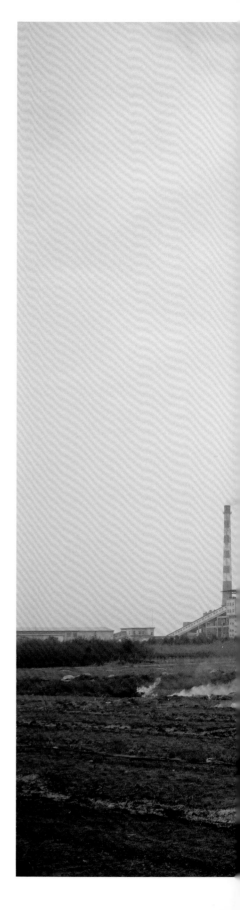

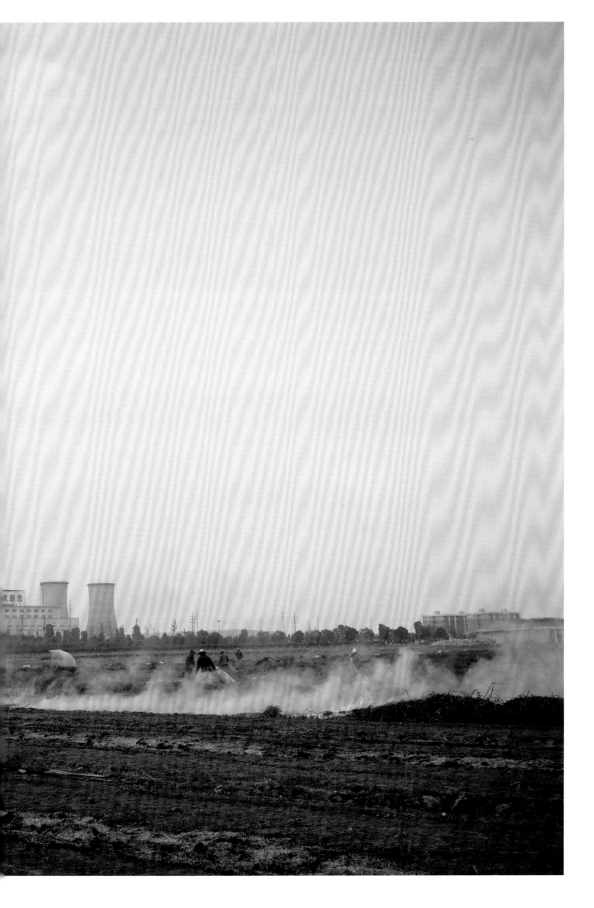

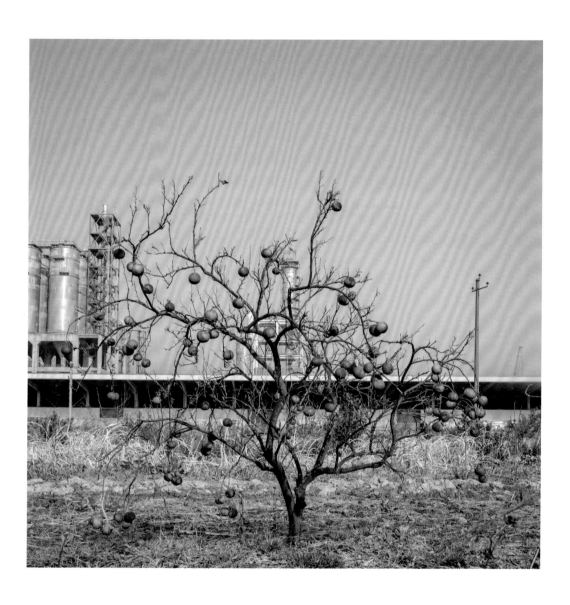

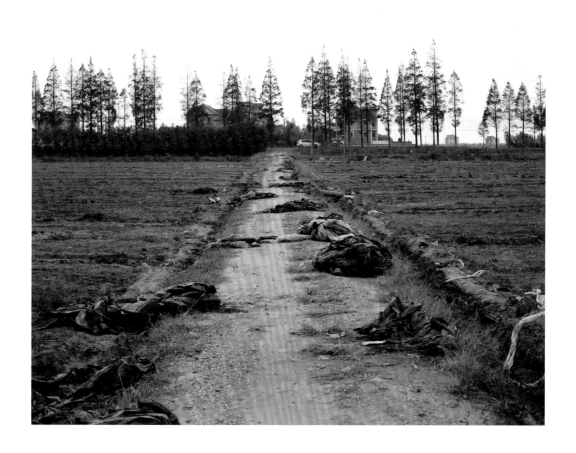

《脱缰的世界》系列
2015—2017

　　我想用相机来表达自己对这个时代的观察。切入口就是江浙地区的主题公园，这也是城市化进程中的一个典型代表。

　　中国的主题公园伴随着三十年的城市化进程：从第一代以机械游乐为主的游乐场，到集旅游休闲、住宿购物和地产开发于一体的旅游综合体，再到以迪士尼为代表的国际连锁主题公园，不同的历史语境影响着主题公园的功能选择，主题公园的发展也改变着城市空间的话语表达方式。

　　这些主题公园不仅是休闲场所，还是社会欲望的物理表达。开门迎客的、抑或是在建的，一个个主题公园几乎就是当今崇尚消费和享乐的疯狂世界的微缩版，折射出这个已经在欲望中脱缰的世界。

——陈荣辉

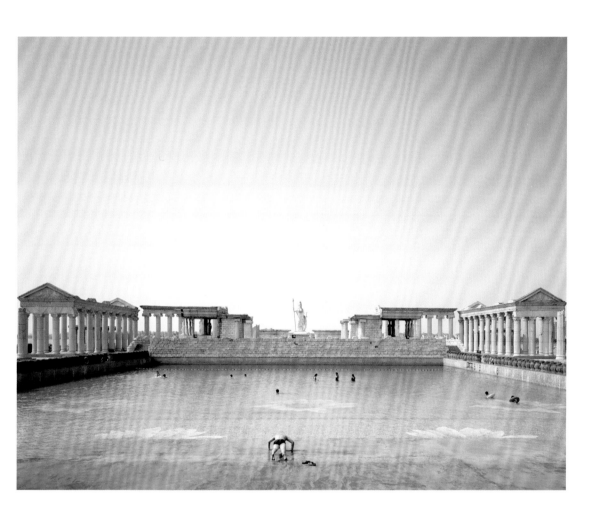

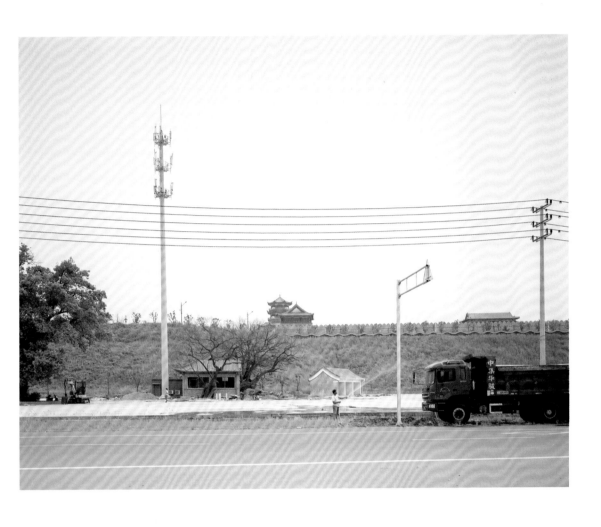

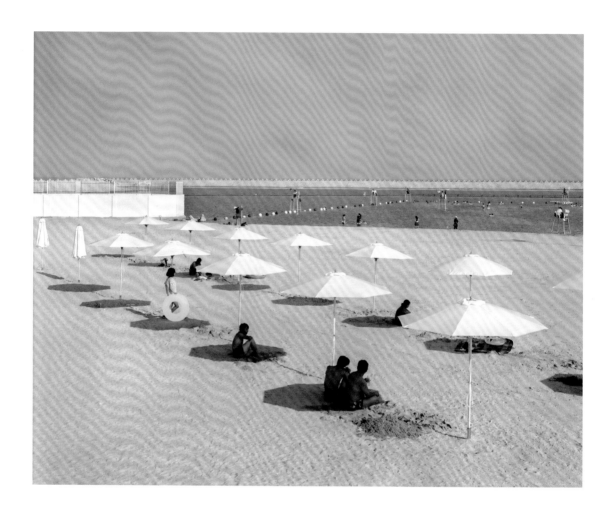

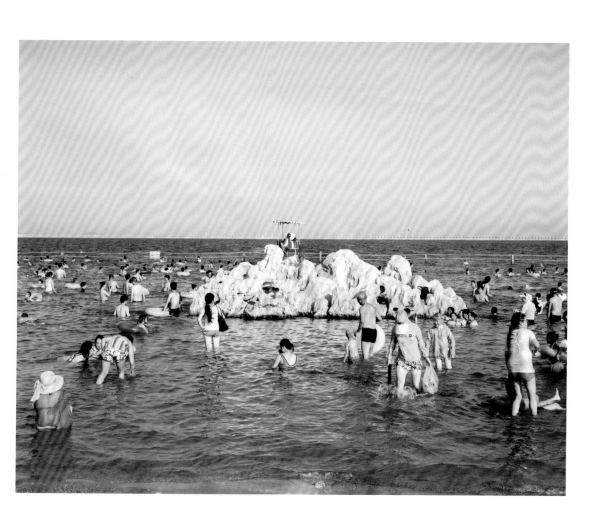

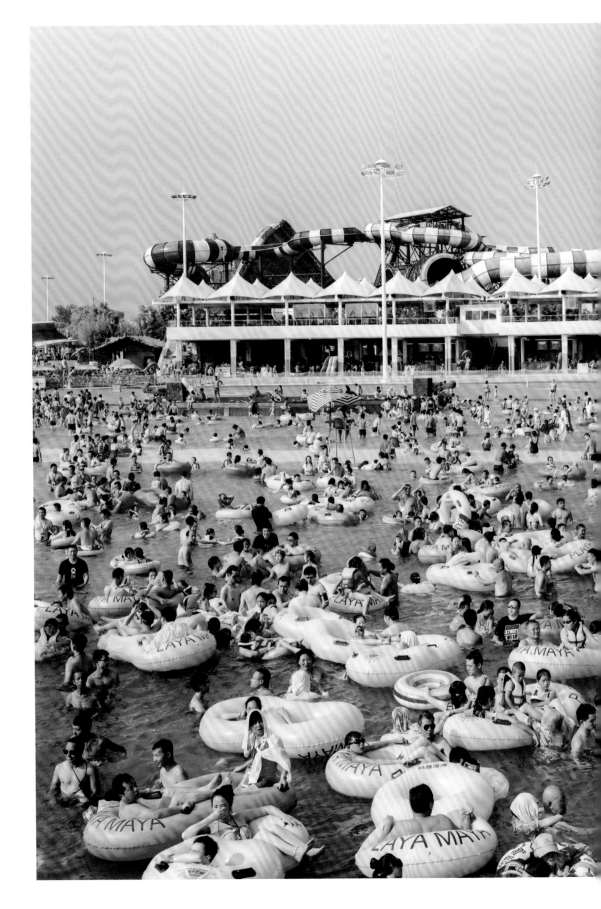

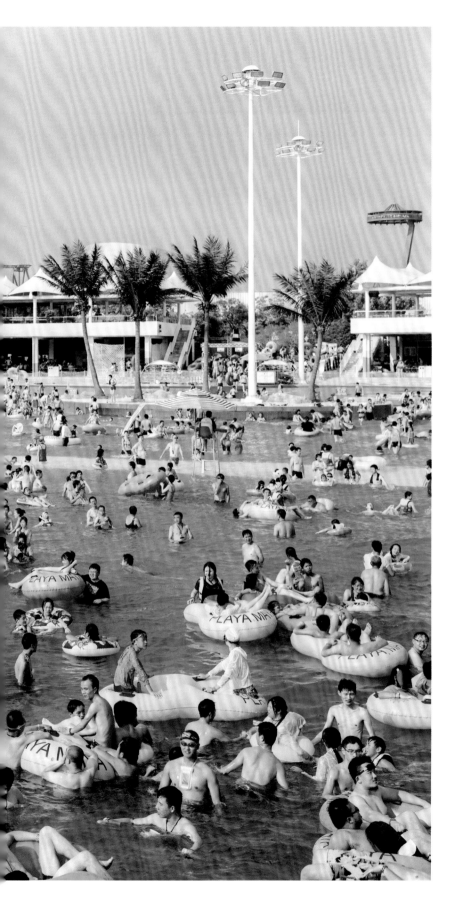

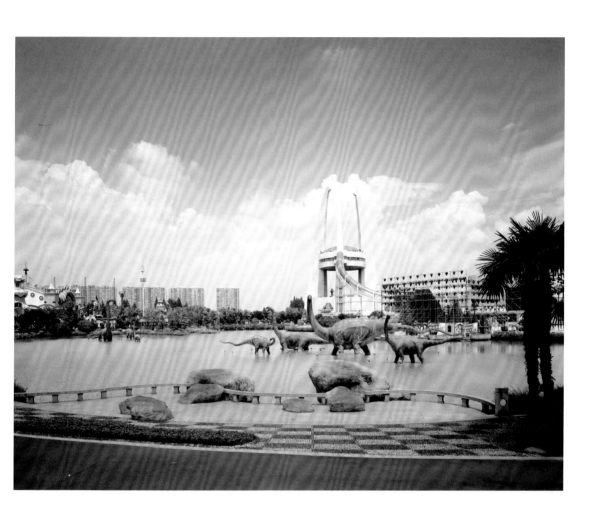

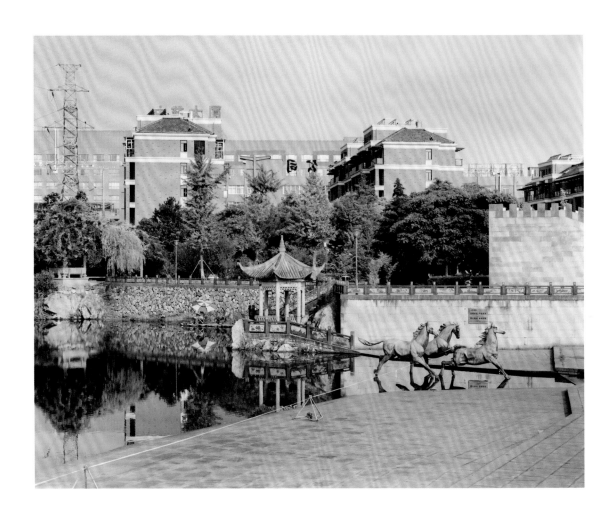

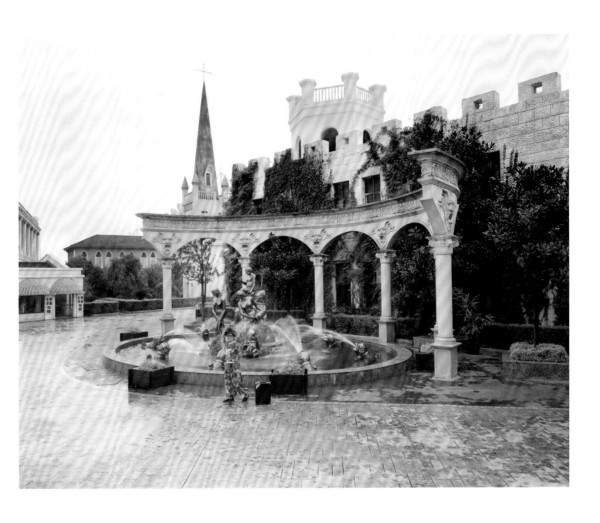

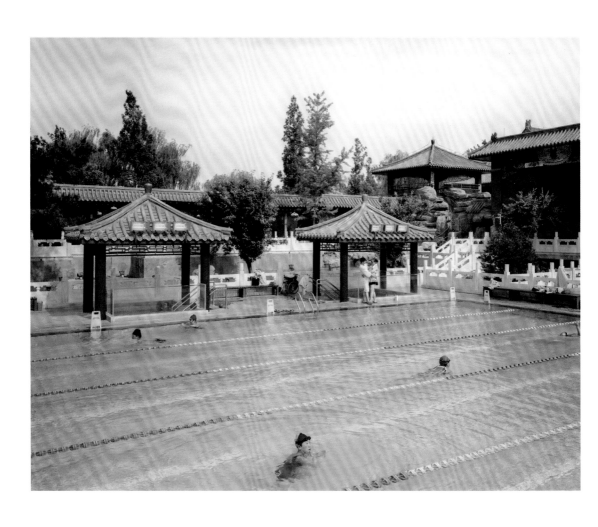

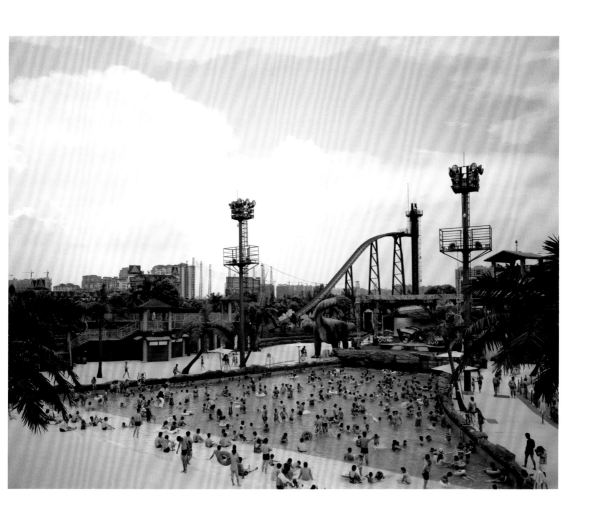

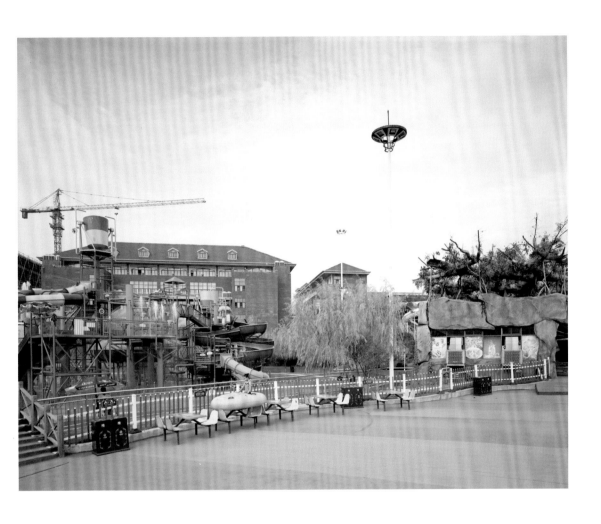

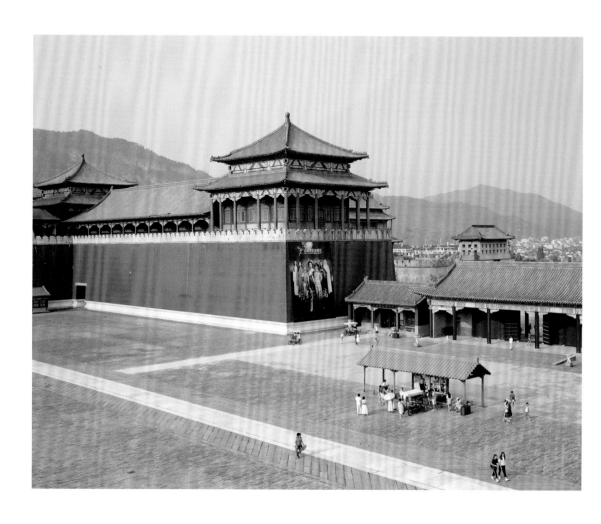

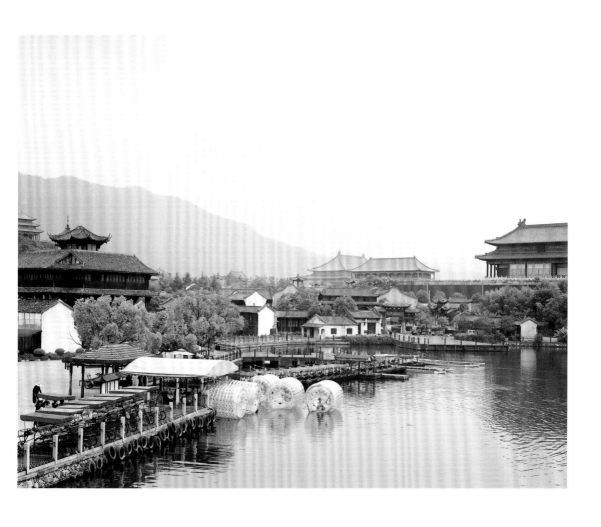

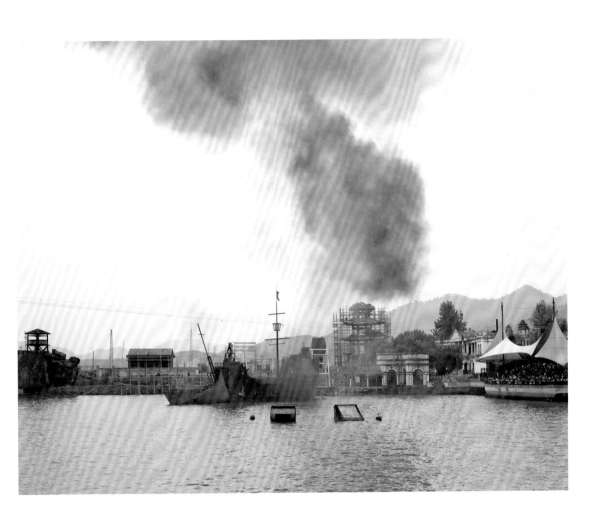

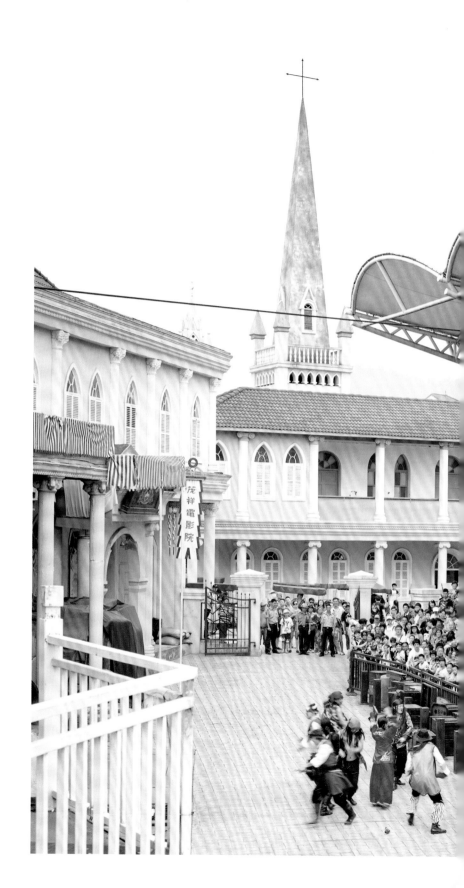

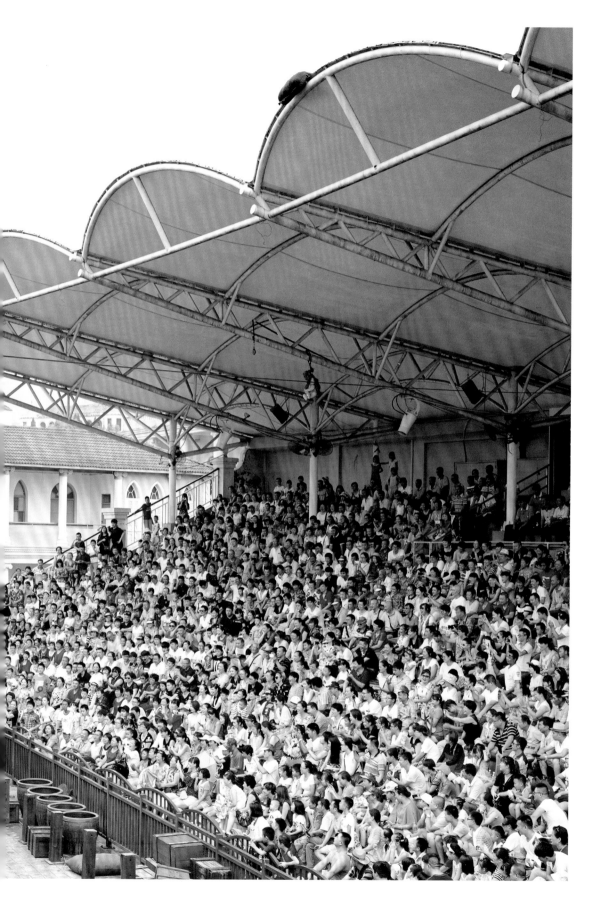

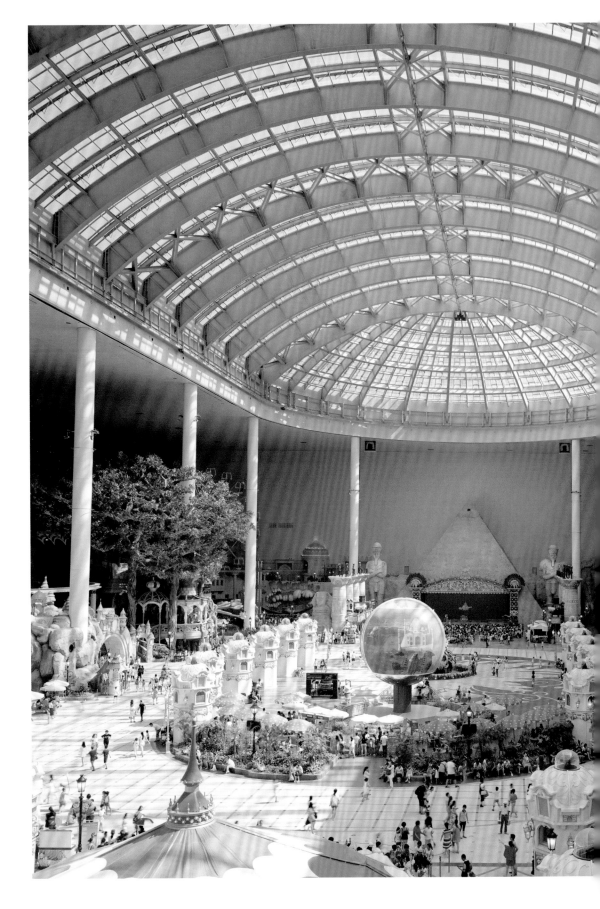

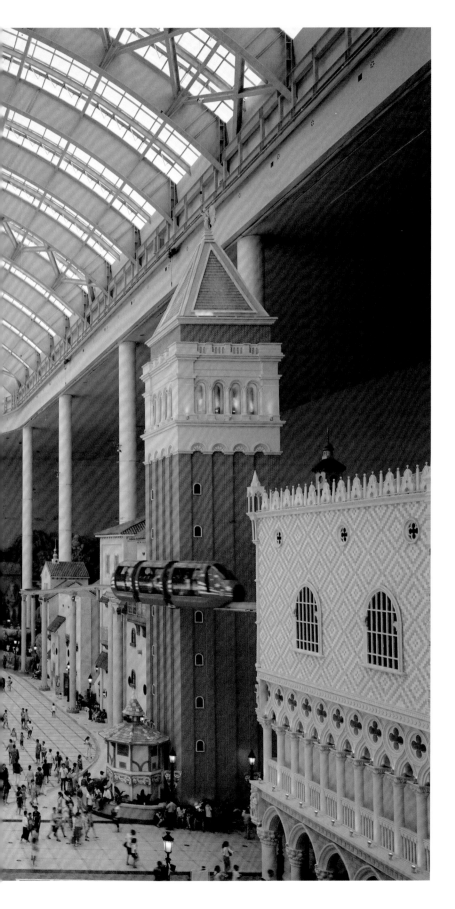

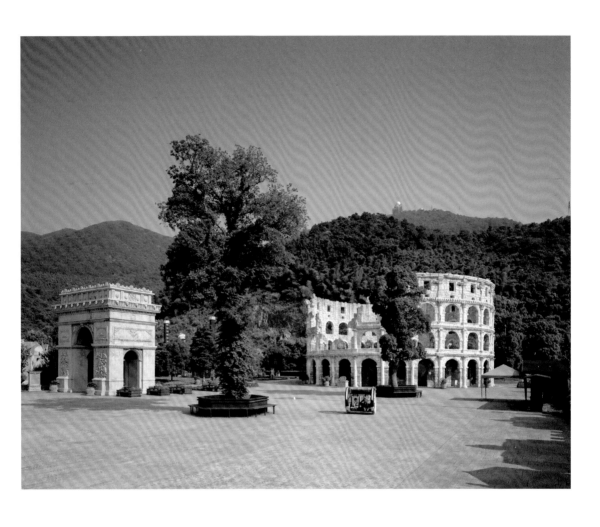

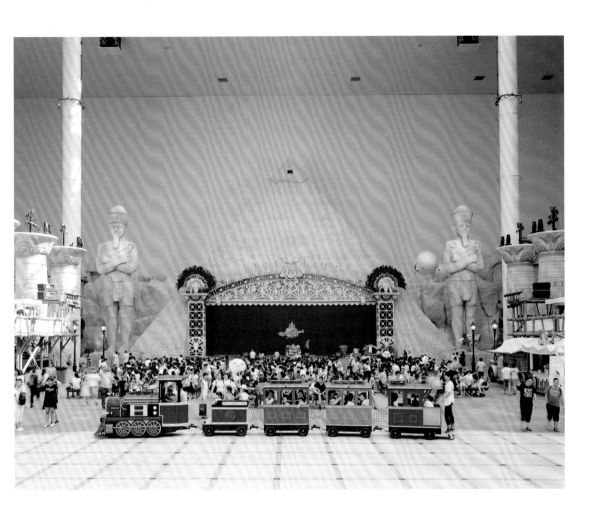

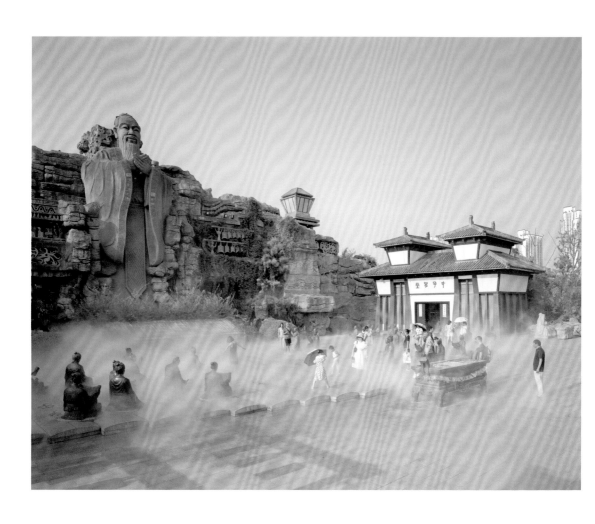

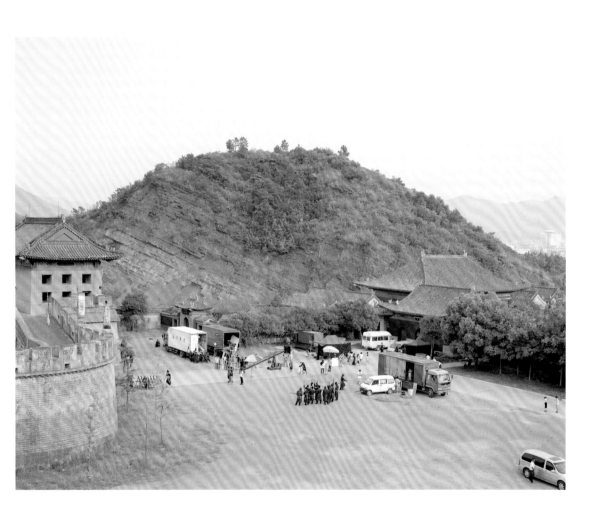

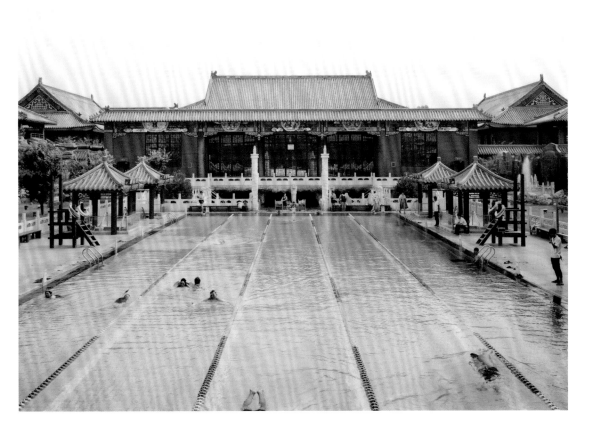

《收缩城市》系列
2016 年至今

　　"收缩城市"指的是城市人口流失、失去活力的现象。那本著名的《收缩的城市》早已告诉我们：如今不再是一味增长的时代。

　　在中国，"收缩城市"的概念，所指的并非美国式的"郊区化"，而是更体现为"赢家城市"和"输家城市"的差异变得更大，"输家城市"的数量也相对更多。

　　放眼全球，中国的"收缩城市"正与美国的"锈带"形成对照。"锈带"的本地产业工人，是美国总统特朗普上台的决定性力量。作为世界风口转向的某种标志性景观，中国的"收缩城市"，理应得到更多关注。

　　这组照片拍摄于 2016 年末到 2017 年初，依然还在进行中。在零下 30 摄氏度的东北，我扛着一台大画幅相机去拍摄那些属于我自己独特观察的照片。

　　对于生活在"收缩城市"里的年轻人而言，留下或者离开也是一个艰难的抉择。因此除了拍摄景观以外，我采访并拍摄了很多有趣的年轻人。希望通过这些年轻人来折射未来的一种选择。

——陈荣辉

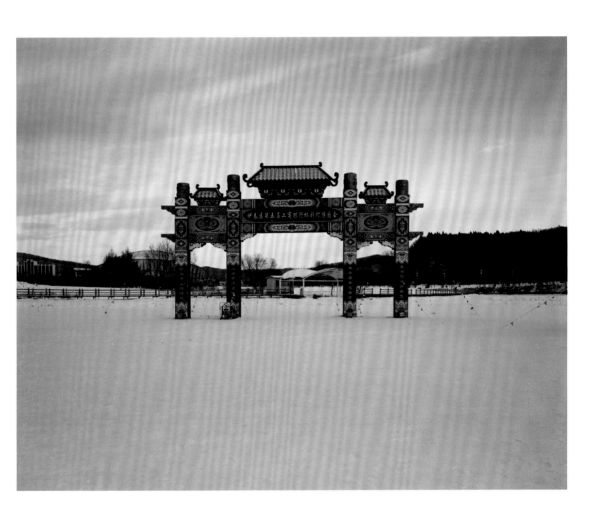

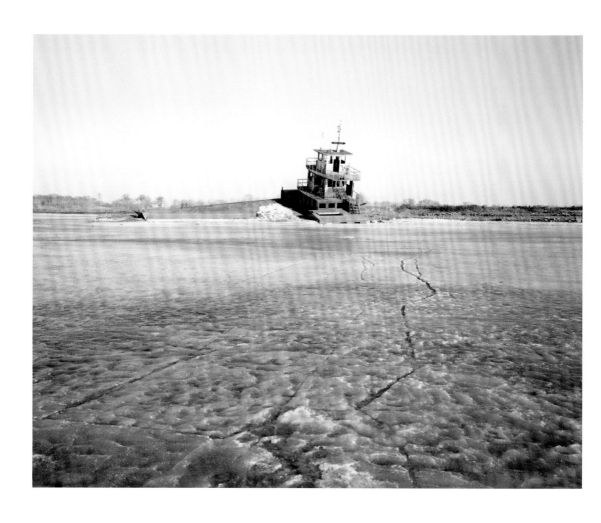

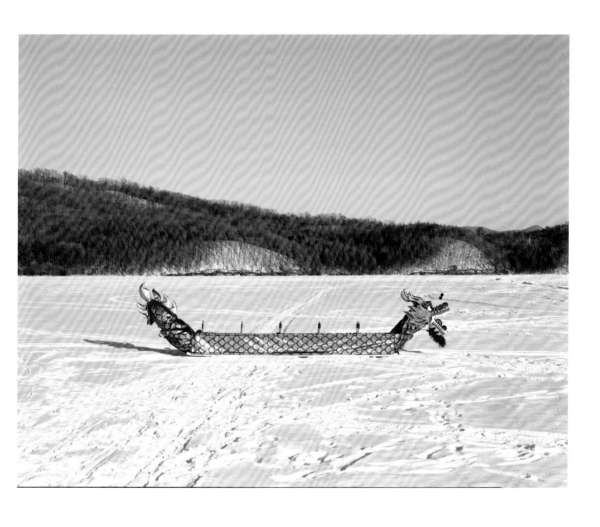

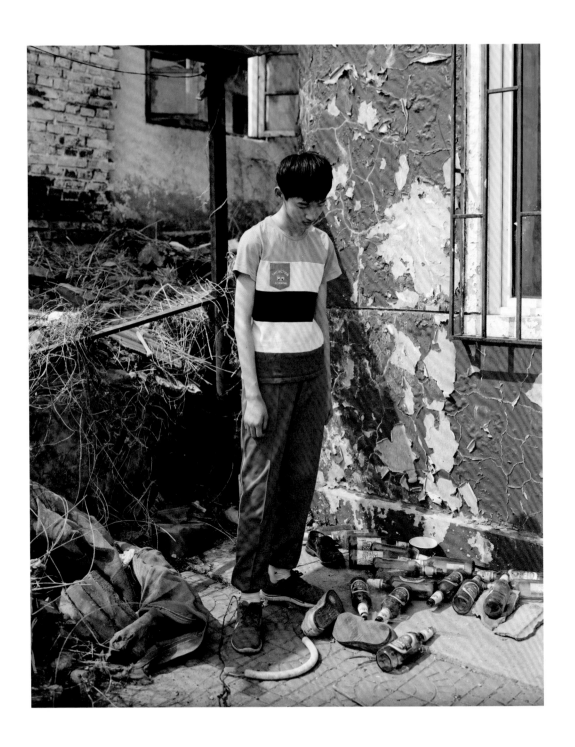

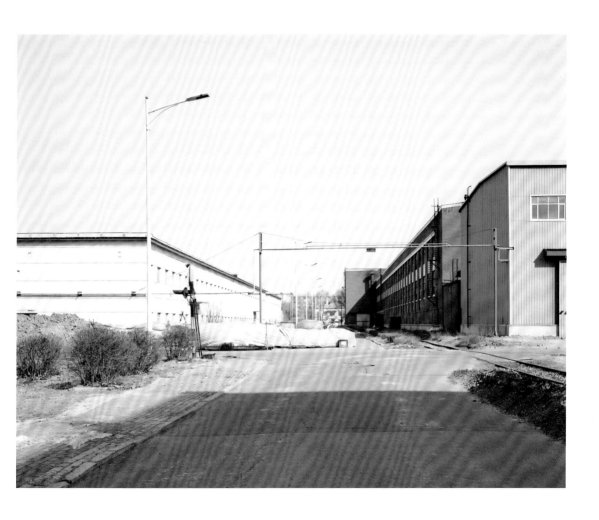

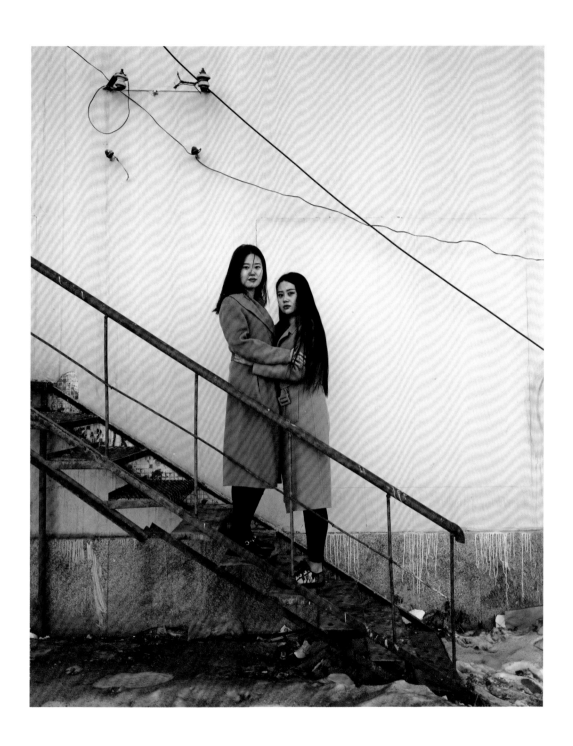

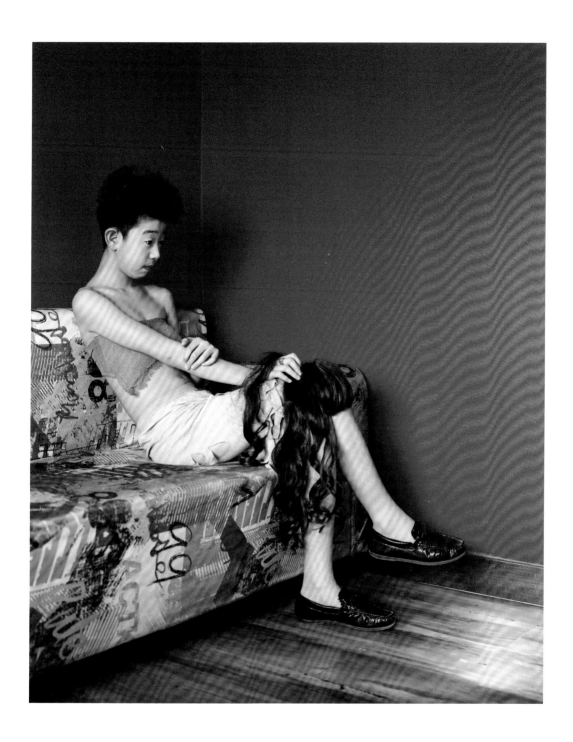

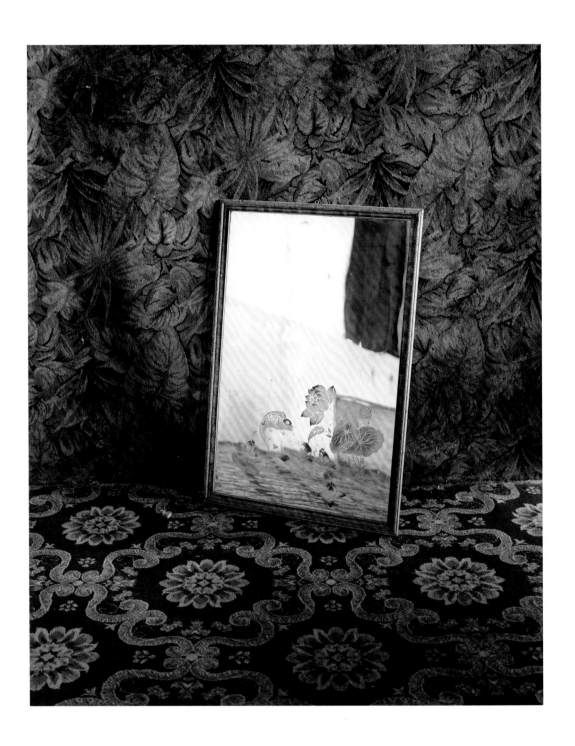

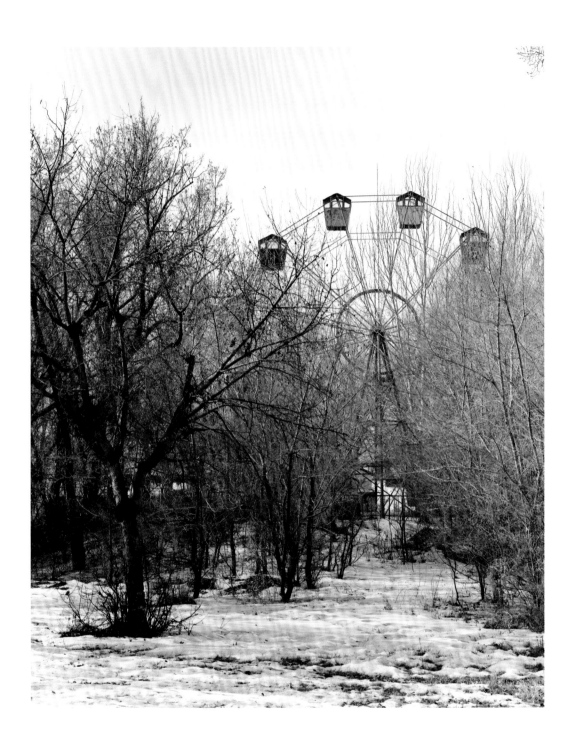

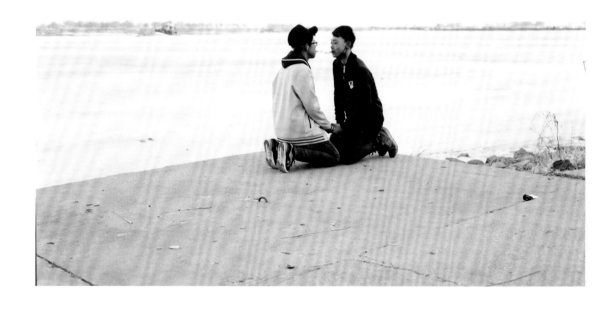

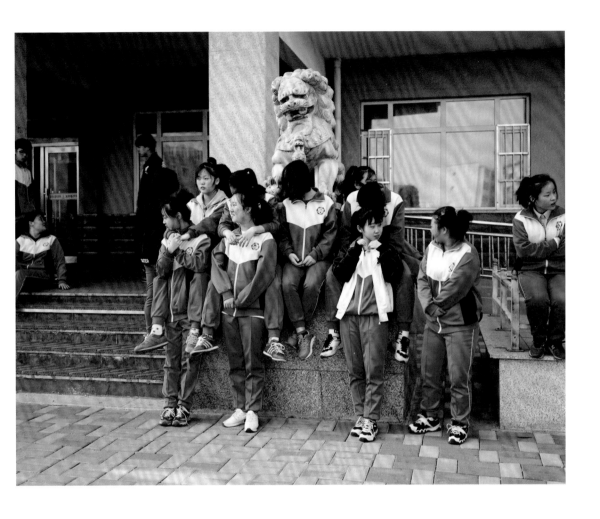

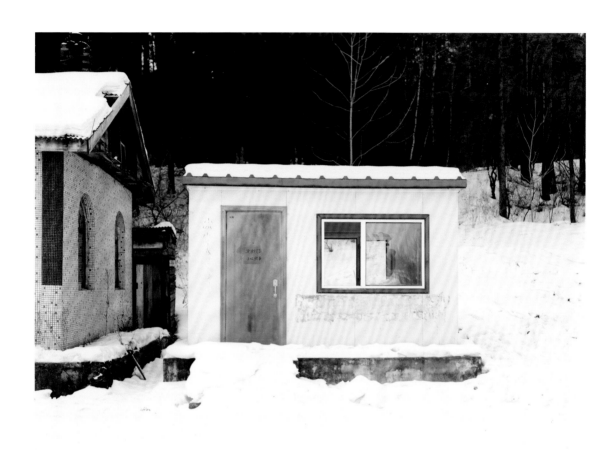

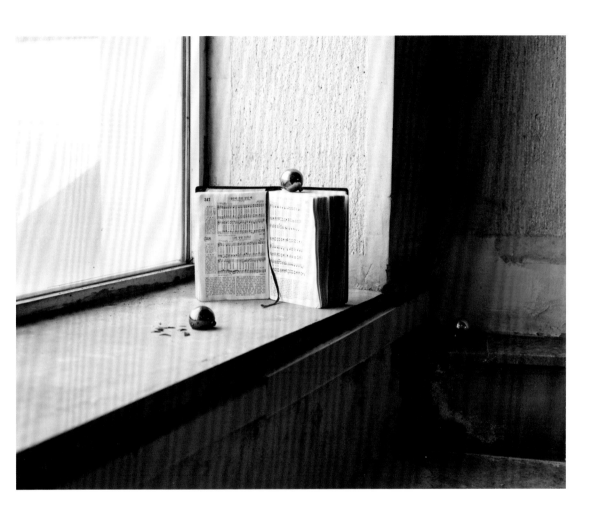

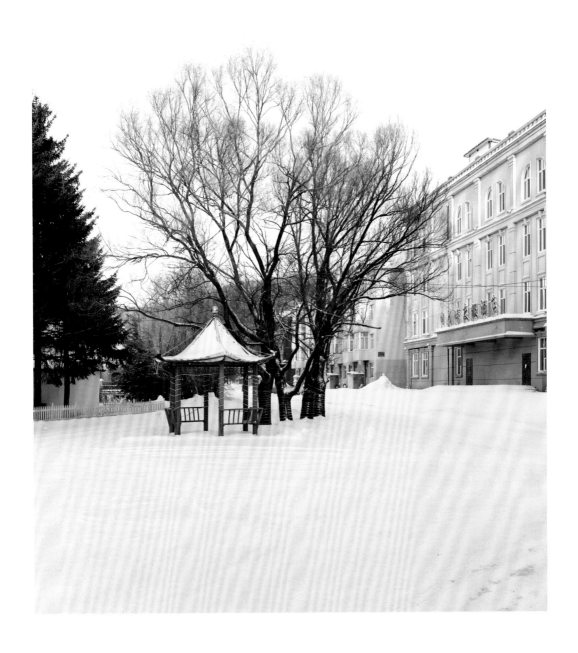

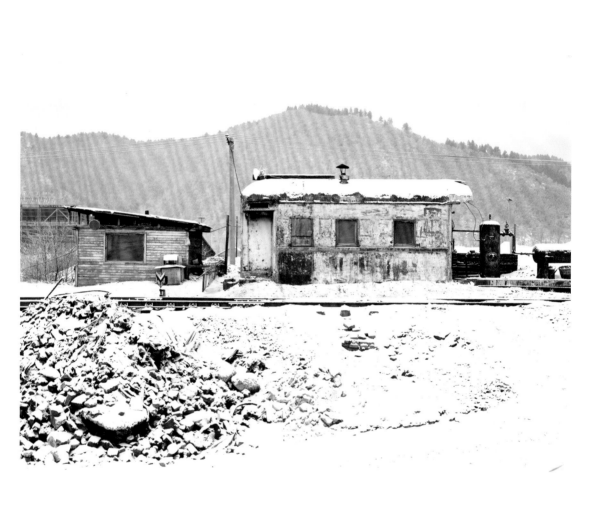

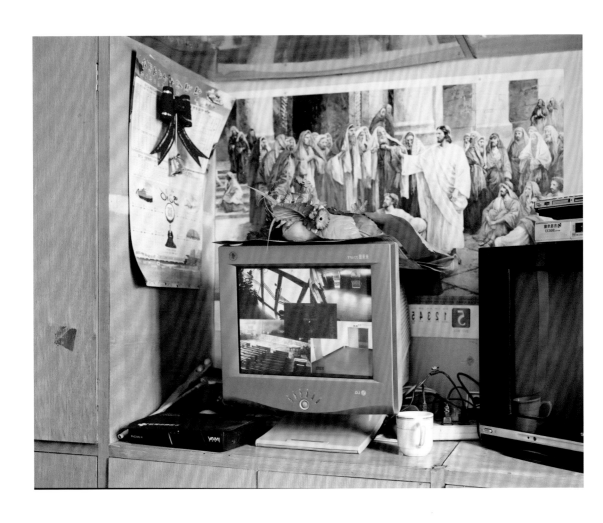

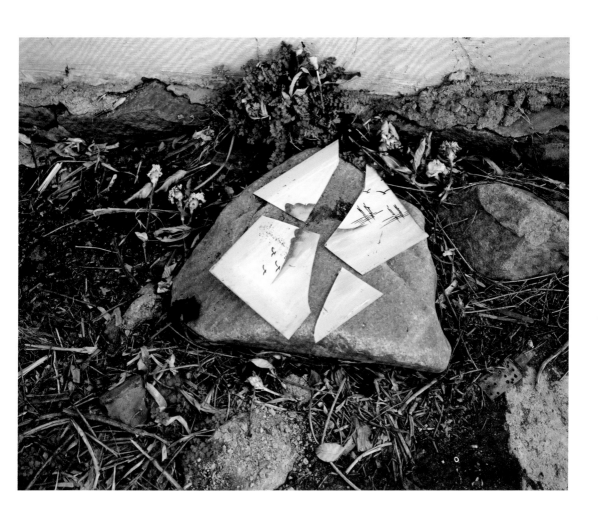

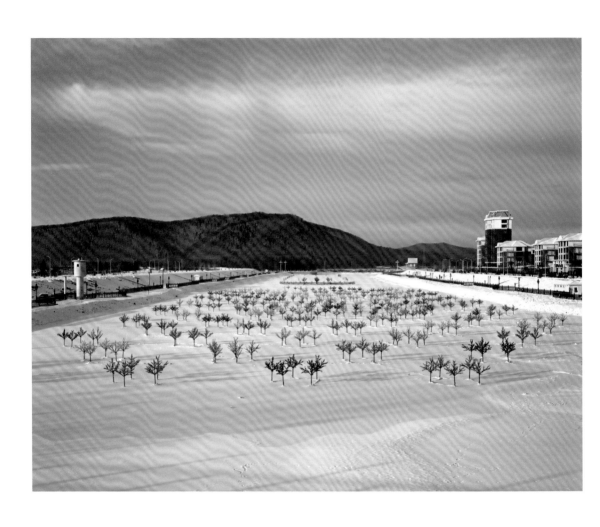

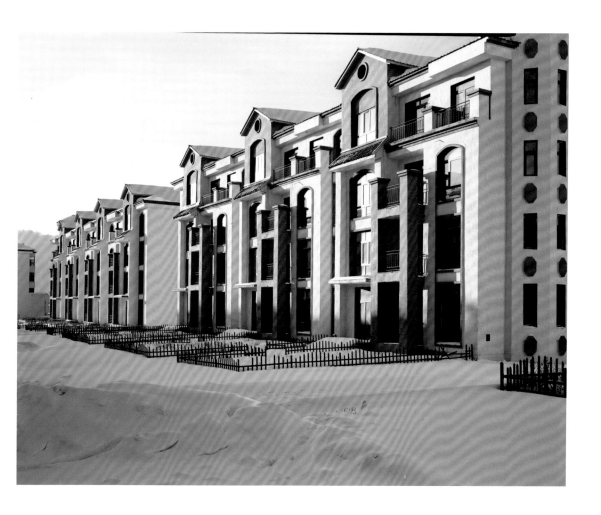

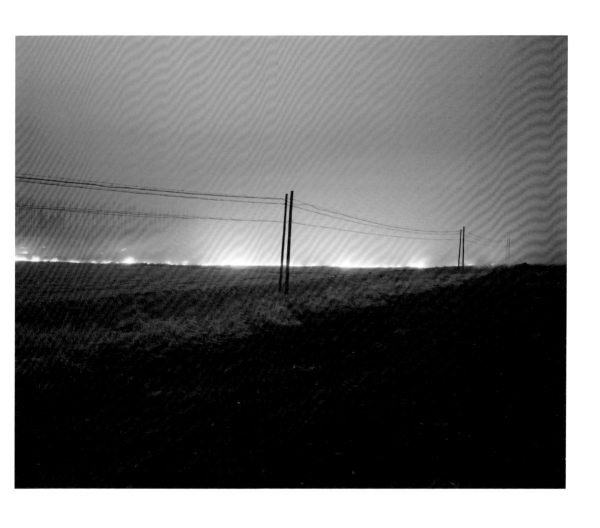

责任编辑:程　禾
文字编辑:谢晓天
责任校对:朱晓波
责任印制:朱圣学

**图书在版编目（ＣＩＰ）数据**

中国当代摄影图录 . 陈荣辉 / 刘铮主编 . —— 杭州：
浙江摄影出版社 , 2018.1
ISBN 978-7-5514-2053-2

Ⅰ . ①中… Ⅱ . ①刘… Ⅲ . ①摄影集–中国–现代
Ⅳ . ① J421

中国版本图书馆 CIP 数据核字 (2017) 第 295923 号

**中国当代摄影图录**
**陈荣辉**

刘　铮　主编

全国百佳图书出版单位
浙江摄影出版社出版发行
　　地址：杭州市体育场路 347 号
　　邮编：310006
　　电话：0571-85142991
　　网址：www.photo.zjcb.com
制版：浙江新华图文制作有限公司
印刷：浙江影天印业有限公司
开本：710mm×1000mm　　1/16
印张：6
2018 年 1 月第 1 版　　2018 年 1 月第 1 次印刷
ISBN　978-7-5514-2053-2
定价：128.00 元